能變

用筆

設色

去俗

天地位置

康熙原版

○ 山水卷 · 画学浅说

芥子園畫傳

（清）王概　王蓍　王臬　编

安徽美术出版社

全国百佳图书出版单位

序

李安源

人生本来一皮囊，不过饮食男女，浮生若梦，碌碌庸庸，终归尘土。然人一有情，则不止于覆肌肤之寒，填枯肠之饥，复有人文之求也。文学的吟唱，艺术的涂鸦，本无益于生物的繁衍，然世间偏偏有此痴人，拜石为乐，洗桐为心，踌蹰花前月下，徘徊山上林间，琴棋度日，书画终生。此如唐人张彦远谓：「不为无益之事，安能悦有涯之生？」然此无益之事，岂非人人尽知？四百年前的董其昌，深感斯言：「千古同情，惟予独信，非可向俗人道也。」人之情感，除以寄托文心，又能如何？人生那么短促，个体如此渺小，焉能穷极宇宙广袤？因之顿悟芥子纳须弥也。

晚明湖上文人李渔，深得其中之乐，半百之后，移居金陵，于周处读书台旧址，筑园不及三亩，因其微小，美曰『芥子园』。又署一联：『尽收城廓归檐下，全贮湖山在目中。』虽壶中天地，却美景尽收，陶然其间，可不羡仙矣！自此天下名园，若以小论，此园第一。笠翁唯余一憾：不擅丹青，未能为之写照也，倘有佳谱在手，金针度人，启示后学，不亦乐乎？于是上穷历代，近辑名流，汇丹青诸家所长，付印画谱，题名《芥子园画传》，序而刊之曰：『俾世之爱真山水者，皆有画山水之乐。不必居画师之名，而已得虎头之实。所谓咫尺应须论万里者，其为卧游不亦远乎？』

于中国古代文人而言，园亭是为林下之思，山水则为卧游之慕。是故怡情悦性，莫能另辟蹊径。中国的艺术，本乎心印，积于经验，自有画谱在手，足令仁者乐山，智者乐水，与造物游，得以艺术的修行。自《芥子园画传》行世，凡三百余年，非但普济众生，即使行家里手，如宾虹白石，莫不胎息其中。最动人者，鲁迅尝以之贻许广平，题曰：『聊寄画图怡倦眼，此种甘苦两心知。』

——乙未清明，安源记于金陵黄瓜园宋元明轩

李笠翁先生論定

繪

芥子園畫傳

本部藏板

今人愛真山水與畫山水無異
也當其屏幛列前幀冊盈几面
彼峰嶸遐曠峰翠欲流泉聲若
答時而烟雲晻靄時而景物清

和宛然置身於一丘一壑之間
不必蠟屐扶筇而已有登臨之
樂獨是觀人畫猶不若其自能
畫人畫之妙從外入自畫之妙
由心出其所契於山水之淺深

必有間矣余生平愛山水但能

觀人畫而不能自爲畫間嘗舟

車所至不乏摩詰長康之流降

心問道多廡額曰此道可以意

會難以形傳予甚爲不解今

康熙原版
芥子園畫傳

山水卷·画学浅说

病經年不能出遊坐卧斗室屏
絕人事猶幸湖山在我几席寢
食披對頗得臥遊之樂因署一
聯云盡收城郭歸簷下全貯湖
山在目中獨恨不能爲之寫照

以當枚生七發因諭家僮因伯

曰繪圖一事相傳久矣奈何人

物翎毛花卉諸品皆有寫生隹

譜至山水一途獨泯泯無傳豈

畫山水之法洵可意會不可形

傳耶抑畫家自秘其傳不以公

世耶因伯遂出一冊謂予曰是

先世所遺相傳已久予見而奇

之細爲玩賞委曲詳盡無體不

備如出數十人之手其行間標

釋書法多似吾家長蘅手筆及

覽末幅得李氏家藏及流芳印

記益信爲長蘅舊物云但此係

家藏秘本隨意點染未有倫次

難以啓示後學耳因伯又出一

康熙原版 芥子園畫傳

帳笑謂予曰向居金陵芥子園懷

時已囑王子安節增輯編次久

矣迄今三易寒暑始獲竣事予

急把玩不禁擊節有觀止之歎

計此圖原帙凡四十三頁若為

分枝若爲點葉若爲巒頭若爲

水口與夫坡石橋道宮室舟車

讚細要法無不畢具安節於讚

書之暇分類彷摹補其不逮廣

爲百三十三頁更爲上窮歷代

近輯各流彙諸家所長得全圖

四十頁爲初學宗式其間用墨

先後渲染濃淡配合遠近諸法

莫不較若列眉依其法以成畫

則向之全貯目中者今可出之

腕下矣有是不不可磨滅之奇書

而不以公世豈非天地間一大

缺陷事哉急命付梓俾世之愛

真山水者皆有畫山水之樂不

必居畫師之名而已得虎頭之

實所謂咫尺應須論萬里者其

寫臥遊不亦遠乎

時

康熙十有八年歲次己未長至

後三日湖上笠翁李漁題於

吳山之曾圓

芥子園畫傳卷之一目錄

畫學淺說

設色各法

芥子園畫傳　卷一

一

赭石　　赭黃色　　老紅色
蒼綠色　和墨　　　絹素
礬法　　紙片　　　點苔
落歀　　煉碟　　　洗粉
揩金　　礬金　　　礬金

康熙原版　芥子園畫傳
山水卷·画学浅说

鹿柴氏曰論畫或尚繁或尚簡繁非也簡非也或
謂之易或謂之難非也易亦非也或貴有法或
貴無法無法非也終於有法更非也惟先矩度森
嚴而後超神盡變有法之極歸於無法如顧長康
之丹粉灑落應手而生綺草韓幹之乘黃獨擅謂
畫而來神明則有法可無法亦可惟先埋筆成塚
研鐵如泥十日一水五日一石而後嘉陵山水李
思訓屢月始成吳道元一夕斷手則曰難可曰易

康熙原版 芥子園畫傳

芥子園畫傳 卷一 一

亦可惟胸貯五岳目無全牛讀萬卷書行萬里路

馳突董巨之藩籬直躋顧鄭之堂奧若倪雲林之

師右丞山飛泉立而為水淨林空若郭恕先之紙

鳶放線一掃數丈而為臺閣牛毛繭絲則繁亦可

簡亦未始不可然欲無法必先有法欲易先難欲

練筆簡淨必入手繁縟六法六要六長三病十二

忌益可忽乎哉

六法

南齊謝赫曰氣運生動曰骨法用筆曰應物寫形曰

康熙原版 芥子園畫傳
山水卷·畫學淺說

隨類傳彩曰經營位置曰傳摸移寫骨法以下五端

可學而成氣韻必在生知

六要六長

宋劉道醇曰氣韻兼力一要也格制俱老二要也變

異合理三要也彩繪有澤四要也去來自然五要也

師學捨短六要也

麤鹵求筆一長也僻澀求才二長也細巧求力三長

也狂怪求理四長也無墨求染五長也平畫求長六

長也。

三病

宋郭若虛曰。三病皆係用筆。一曰板。板則腕弱筆癡。全虧取與。狀物平褊不能圓渾。二曰刻。刻則運筆中疑心手相戾。向畫之際。妥生圭角。三曰結。結則欲行不行。當散不散。似物滯礙不能流暢。

十二忌

元饒自然曰一忌布置拍塞。二遠近不分三山無氣脈四水無源流五境無夷險六路無出入七石只一面八樹少四枝九人物傴僂十樓閣錯雜十一濃淡

康熙原版　芥子園畫傳

山水卷·画学浅说

失宜十二點染無法。

三品

神品。筆墨超絕傳染得宜意趣有餘者謂之妙品得
其形似而不失規矩者謂之能品。
夏文彥曰氣運生動出於天成人莫窺其巧者謂之

鹿柴氏曰此述成論也唐朱景眞於三品之上更
增逸品王休復廼先逸而後神玅其意則祖於張
彥遠彥遠之言曰失於自然而後神。失於神而後
玅。失於玅而成謹細其論固奇矣但畫至於神能

事已畢豈有不自然者逸則自應置三品之外豈
可與妙能議優劣若失於謹細則成無非無剩媚
世容悅而爲画中之鄉愿與媵妾吾無取焉

分宗

禪家有南北二宗於唐始分画家亦有南北二宗亦
於唐始分其人實非南北也北宗則李思訓父子傳
而爲宋之趙幹趙伯駒伯驌以至馬遠夏彥之南宗
則王摩詰始用渲淡一變鈎斫之法其傳爲張璪荊
浩關仝郭忠恕董源巨然米氏父子以至元之四大

家亦如六祖之後馬駒雲門也

重品

自古以文章名世不必以畫傳而淡於繪事者代不乏人茲不能具載然不惟其畫惟其人因其人想見其畫令人矗矗起仰止之思者漢則張衡蔡邕魏則楊修蜀則諸葛亮圖以化俗晉則嵇康王羲之王廙書畫皆爲逸少師王獻之溫嶠宋則遠公名山圖南齊則謝惠連梁則陶弘景圖謝梁武徵聘弘景以羈放二牛唐則盧鴻堂圖有草宋則司馬光朱熹蘇軾而已

亮有南�998江淮二牛圖有草堂圖

康熙原版 芥子園畫傳

山水卷·畫学浅说

成家

自唐宋荆關董巨以興代齊名。成四大家後而至李
唐劉松年馬遠夏珪爲南渡四大家趙孟頫吳鎮黃
公望王蒙爲元四大家高彥敬倪元鎮方方壺雖屬
逸品亦卓然成家所謂諸大家者不必分門立戶而
門戶自在如李唐則遠法思訓公望則近守董源彥
敬則一洗宋體元鎮則首冠元人各自千秋赤幟難
拔不知諸家肯子近日屬誰。

能變

人物自顧陸展鄭以至僧繇道元一變也。山水則

小李一變也荊關董巨又一變也李成范寬一變也

劉李馬夏又一變也大癡黃鶴又一變也

鹿柴氏曰趙子昂居元代而猶守宋規沈啟南本

明人而儼然元畫唐王洽若預知有米氏父子而

潑墨之關鑰先開王摩詰若逆料有王蒙而渲淡

之衣鉢早具或創於前或守於後或前人恐後人

之不善變而先自變焉或後人更恐後人之不能

善守前人而堅自守焉然變者有膽不變者亦有

識

計皴

學者必須潛心畢智先功某一家皴至所學既成心
手相應然後可以雜採旁收自出鑪冶陶鑄諸家自
成一家後則貴於渾忘而先實貴於不雜約略計之

披麻皴　　亂麻皴　　芝麻皴　　大斧劈

小斧劈　　雲頭皴　　雨點皴　　彈渦皴

荷葉皴　　礬頭皴　　骷髏皴　　鬼皮皴

解索皴　　亂柴皴　　牛毛皴　　馬牙皴

更有披麻而雜雨點。荷葉而攬斧劈者。至某皴

創自某人某人師法於某。余已具載於山石分

圖之上茲不贅。

釋名

淡墨重疊旋旋而取之曰斡。淡以銳筆橫臥惹而

之曰皴。再以水墨三四而淋之曰渲。以水墨袞同澤

之曰刷。以筆直往而指之曰捽。以筆頭特下而指之

曰擢。擢以筆端而注之曰點。點施於人物。亦施於苔

曰擢。擢以筆端而注之曰點。點施於人物。亦施於

樹界引筆去謂之曰畫。畫施於樓閣。亦施於松針。就

芥子園畫傳卷一

六

縑素本色縈排以淡水而成烟光全無筆墨踪跡曰

染露筆墨踪跡而成雲縫水痕曰漬瀑布用縑素本

色但以焦墨暈其傍曰分山凹樹隙微以淡墨瀚溚

成氣上下相接曰襯。

說文曰畫畛也象田畛畔也釋名曰畫掛也以彩色

掛象物也尖曰峰平曰頂圓曰巒相連曰嶺有穴曰

岫峻壁曰崿崿間崿下曰岩路與山通曰谷不通曰

峪峪中有水曰溪山夾水曰澗山下有潭曰瀨山間

平坦曰坂水中怒石曰磯海外奇山曰島山水之名

約略如此。

用筆

古人云有筆有墨墨二字人多不曉畫豈無筆墨
哉但有輪廓而無皴法即謂之無筆有皴法而無輕
重向背雲影明晦即謂之無墨王思善曰使筆不可
反為筆使故曰石分三面此語是筆亦是墨
凡畫有用畫筆之大小蟹爪者點花染筆者畫蘭與
竹筆者有用寫字之兔毫湖穎者羊毫雪鵝柳條者
有慣倚毫尖者有專取禿筆者視其性習各有相近

芥子園畫傳　卷一

康熙原版 芥子園畫傳
山水卷·畫學淺說

未可執一

鹿柴氏曰、雲林之倣關仝不用正峰乃更秀潤關
仝實正峰也李伯時書法極精山谷謂其畫之關
鈕透入書中則書亦透畫中矣錢叔寶遊文太史
之門曰見其搦管作書而其畫筆益妙夏㫤與陳
嗣初王孟端相友善每於臨文見草而竹法愈超
與文士薰陶實資筆力不少又歐陽文忠公用尖
筆乾墨作方潤字神采秀發觀之如見其清眸豐
頰進趣曄如徐文長醉後拈寫字敗筆作拭桐美

人即以筆染兩頰而丰姿絕代轉覺世間鉛粉爲

垢、此無他盎其筆妙也、用筆至此可謂珠撒掌中、

神遊化外。書與画均無岐致不寧惟是、南朝詞人

一直謂文爲筆、沈約傳曰、謝元暉善爲詩、任彥昇工

於筆、庾肩吾曰、詩既若此、筆又如之、杜牧之曰、杜

詩韓筆愁來讀、似倩麻姑癢處抓、夫同此筆也、用

以作字、作詩、作文俱要孤箸古人癢處、即孤箸自

巳癢處、若將此筆作詩、作文與作字画俱成一不

痛不癢世界。會須早斷此臂、有何用哉

用墨

李咸熙惜墨如金，王洽潑墨瀋成畫。夫學者必念惜墨潑墨四字於六法三品思過半矣。

鹿柴氏曰：大凡舊墨祗宜畫舊紙倣舊畫以其光鋩盡斂火氣全無如林逋魏野俱屬興型充宜並廉若將舊墨施於新繪金牋金箋之上則翻不若新墨之光彩直射此非舊墨之不佳也實以新楮新繪難以相受有如置深山有道之淳古衣冠於新貴暴富座上無不掩口胡盧臭味何能相入余故

謂舊墨閣畫舊紙新墨用畫新繪金楮且可任意

揮灑不必過惜耳。

重潤渲染

画石之法先從淡墨起可改可救漸用濃墨者為上
董源坡脚下多碎石乃畫建康山勢先向筆畫邊皴
起然後用淡墨破其深凹處着色不離乎此石着色
要重董源小山石謂之礬頭山中有雲氣皴法要滲
軟下有沙地用淡墨掃屈曲為之再用淡墨破
夏山欲雨要帶水筆暈開山石加淡螺青於礬頭夏

覺秀潤○以螺青入墨或藤黃入墨畫石其色亦浮

潤可愛○冬景借地爲雪以薄粉暈山頭濃粉點苔

○畫樹不用更重榦瘦枝脆即爲寒林再用淡墨水

重過加潤之則爲春樹○凡畫山著色與用墨必有

濃淡者以山必有雲影有影處必晦無影有日色處

必明明處淡晦處濃則畫成儼然雲光日影浮動于

中矣○山水家畫雪景多俗嘗見李營丘雪圖峰巒

林屋盡以淡墨爲之而水天空潤處全用粉塡亦一

奇也○凡打遠山必先以香朽其勢然後以青以墨

一染出初，一層色淡，後一層略深，最後一層又深。益愈遠者得雲氣愈深，故色愈重也。○画橋梁及屋宇，須用淡墨潤一二次，無論着色與水墨不潤即淺薄。○王叔明画有全不設色，只以赭石淡水潤松身略勾石廓便丰采絕倫。

天地位置

凡經營下筆必留天地，何謂天地，有如一尺半幅之上上畱天之位，下畱地之位，中間方主意定景，竊見世之初學，據爾把筆塗抹滿幅，看之填塞入目，已覺

康熙原版　芥子園畫傳

芥子園画傳　卷一

康熙原版 芥子園畫傳

山水卷·画学浅说

意阻、那得取重于賞鑒之士。

鹿柴氏曰、徐文長論畫、以奇峰絕壁、大水懸流、怪石蒼松、幽人羽客、大抵以墨汁淋漓、烟嵐滿紙、曠若無天、密如無地為上。此語似與前論未合曰文長乃瀟灑之士、却于極填塞中、其極空靈之致。夫曰曠若日密如、於字句之縫早逗露矣。

破邪

如鄭顛仙、張復陽、鍾欽禮、蔣三松、張平山、汪海雲、吳小仙、於屠赤水畫箋中直斥之為邪魔、切不可使此

邪魔之氣繞吾筆端

筆墨間寧有稚氣毋有滯氣寧有霸氣毋有市氣滯
則不生市則多俗俗尤不可侵染去俗無他法多讀
書則書卷之氣上升市俗之氣下降矣學者其慎旃
哉

設色

鹿柴氏曰天有雲霞爛然成錦此天之設色也地
生草樹斐然有章此地之設色也人有眉目唇齒

康熙原版 芥子園畫傳

山水卷·画学浅说

三九

淑躬處世．有如所謂倪雲林淡墨山水者．鮮不唾

文章瞻．而言語頓成一著色世界矣．豈惟畫然．即

有形．抑且有聲矣．嗟乎天地廣而人物麗．而

家之設色也．夫設色而至於文章．至於言語．不惟

支辭博辨．口橫海市．舌捲蜃樓．務為鋪張．此言語

成史記．此文章家之設色也．犀首張儀．變亂黑白．

司馬子長援據尚書左傳國策諸書．古色燦然．而

綬虎豹炳蔚其文．山雉離明其象．此物之設色也．

明皓．紅黑錯陳於面．此人之設色也．鳳擅苞鷄吐

而鮮不噴飯矣居今之世抱素其安施耶故即以
畫論則研硃據粉稱人物之精工而淡黛輕黃亦
山水之極致有如雲橫白練天染朱霞峰巒曾青
樹披翠劈紅堆谷口知是春深黃落車前定爲令秋
瓏胸中備四時之氣指上奪造化之工五色實令
人目聰哉

又曰王維皆青綠山水李公麟盡白描人物初無
淺絳色也助於董源盛於黃公望謂之曰吳裝傳
至文沈遂成專尚矣○黃公望皴倣虞山石面色

芥子園畫傳　卷一

善用赭石淺淺施之有時再以赭筆勾出大概。○

王蒙多以赭石和藤黃箸山水其山頭喜蓬蓬鬆
鬆畫草。再以赭色勾出時而竟不箸色只以赭石
箸山水中人面及松皮而已。

石青

畫人物可用滯筆之色畫山水則惟事輕清石青只
宜用所謂梅花片一種以其形似故名取置乳鉢中。
輕輕箸水乳細不可太用力太用力則頓成青粉矣。
然卽不用力亦有此粉但少耳研就時傾入磁盞略

加清水攪勻置少頃將上面粉者撇起謂之油子油
子只可作青粉用著人衣服中間一層是好青用
正面青綠山水著底一層顏色太深用以嵌點夾葉
及襯絹背是之謂頭青二青三青凡正面用青綠者
其後必以青綠襯之其色方飽滿。
有一種石青堅不可碎者以耳垢少許彈入便研
細如泥墨多麻亦用此出岩栖幽事。

石綠

研石綠亦如研石青法但綠質甚堅先宜以鐵椎擊

碎再入乳缽內用力研方細石綠用蝦蟇背者佳亦

水飛作三種分頭綠二綠三綠用亦如用石青之法

青綠加膠必須臨時以極清膠水投入碟內再加

清水溫火上略鎔用之用後卽宜撤去膠水不可

存之于內以損青綠之色撤法用滾水少許投入

青綠內并將此碟子安滾水盆內須淺不可沒入

重湯頓之其膠自盡浮於上撤去上面清水則膠

淨矣是之謂出膠法若出不淨則次遭取用青綠

便無光彩若用則臨時再加新膠水可也

朱砂

用箭頭者良，次則芙蓉塊辰砂。投乳鉢中研極細，用極清膠水同清滾水傾入盞內。少項將上面黃色者撇一處，曰朱標。着人衣服用中間紅而且細者是好砂。又撇一處用畫楓葉欄楯寺觀等項，最下色深而麤者。人物家或用之。山水中無用處也。

銀朱

萬一無朱砂，當以銀朱代之，亦必用標朱帶黃色者。近日銀朱多摻入小粉，不堪用。

水飛用之，水花不入選。

康熙原版 芥子園畫傳

山水卷·画学浅说

珊瑚末

唐畫中有一種紅色歷久不變鮮如朝日此珊瑚屑
也宣和內府印色亦多用此雖不經用不可不知

雄黃

揀上號通明雞冠黃研細水飛之法與硃砂同用畫
黃葉與人衣但金上忌用金箋著雄黃數月後即燒
成慘色矣

石黃

此種山水中不甚用古人却亦不廢妮古錄載石黃

用水一碗以舊席片覆水碗上蹈灰用炭火煆之待

石黃紅如火取起躍地上以碗覆之候冷細研調作

松皮及紅葉用之。

乳金

先以素盞稍抹膠水將枯徹金箔以手指指甲蘸膠剪去

一粘入用第二指團團摩搨待乾粘碟上再將清

木滴許搨開屢乾屢解以極細爲度。膠水不可省多膠則浮起不容

細擂只以濕再用清水將指上及碟上一洗淨俱兩可粘爲候

置一碟中以微火溫之少頃金沉將上黑色水盡行

傾出晒乾碟內好金臨用時。稍稍加極清薄膠水調
之。不可多。多則金黑無光。又法將肥皂核內剝出白
肉鑰化作膠似更輕清。

傅粉

古人率用蛤粉。法以蛤蚌殼煅過研細水飛用之。今
閩中下四府堊壁尚多用蚌殼灰以代石灰猶有古
人遺意。今則画家概用鉛粉矣。其製以鉛粉將手指
乳細燕極清膠水於碟心摩擦待摩擦乾又燕極清
乳細燕極清膠水如此十數次則膠粉渾鑰搓成餅子粘碟一角。
膠水如此十數次則膠粉渾鑰搓成餅子粘碟一角。

康熙原版　芥子園畫傳
山水卷・画学浅说

晒乾臨用時以滾水洗下再清清滴膠水數點攃上

而者用下則拭去研粉必須手指者以鉛經入氣則

鉛氣易耗耳。

調脂

諺云、藤黃莫入口胭脂莫上手以胭脂上手其色在

指上經數日不散非用醋洗不退須用福建胭脂以

少許滾水略浸將兩筆管如粲坊絞布法絞出濃汁。

亦須澄出木

縣之細渣滓溫水頓乾用之

藤黃

芥子園畫傳卷一

本草釋名、載郭義恭廣志謂岳鄂等州崖間海藤花

蓋敗落石上土人收之曰沙黃就樹採擷曰蠟黃今

訛爲銅苗爲蛇矢謬甚又周達觀直獵記云黃乃樹

脂。番人以刀斫樹枝滴下次年收之者其說雖與郭

異然亦皆言草水花與汁也從無蟒蛇矢之說但氣

味酸有毒蛀牙齒貼之卽落舐之舌麻故曰莫入口

耳當揀一種如筆管者曰筆管黃最妙

舊人畫樹率以藤黃水入墨內畫枝幹便覺蒼潤

靛花

福建者為上近日棠邑產者亦佳以滙藍不在土坑

未受土氣且少石灰故色迴異他產看靛花法須揀去

其質極輕而青翠中有紅頭泛出者將細絹篩擄去

草屑茶匙少少滴水入乳鉢中用椎細乳乾則再加

水潤則又為插凡靛花四兩乳之必須入力一日始

浮出光彩再加清膠水洗淨杵鉢盡傾入巨盞內澄

之將上面細者撇起盞底色麄而黑者當盡棄去將

撇起者置烈日中一日晒乾乃妙若次月則膠宿矣

凡製他色四時皆可獨靛花必俟三伏而画中亦惟

此色用處最多顏色最妙也。

草綠

死靛花六分和藤黃四分即為老綠。靛花三分和藤

黃七分即為嫩綠。

赭石

先將赭石揀其質堅而色麗者為妙。有一種硬如鐵

與爛如泥者皆不入選以小沙盆水研細如泥投以

極清膠水寬寬飛之亦取上層底下所澄麤而色慘

者棄之。

赭黃色

藤黃中加以赭石用染秋深樹木葉色蒼黃自與春初之嫩葉淡黃有別如著秋景中山腰之平坡草間之細路亦當用此色。

老紅色

箬樹葉中丹楓鮮明烏相冷豔則當純用硃砂如稀粟諸夾葉頭用一種老紅色當于銀朱中加赭石箬

蒼綠色

初霜木葉綠欲變黃有一種蒼老黲淡之色當於草
綠中加赭石用之秋初之石坡土逕亦用此色

和墨

樹木之陰陽。山石之凹凸處。於諸色中陰處凹處。俱
宜加墨。則層次分明。有遠近向背矣。若欲樹石蒼潤。
諸色中盡可加以墨汁。自有一層陰森之氣。浮于丘
壑間。但硃色只宜淡着不宜和墨。

余將諸件重滯之色紛羅于前而以赭石靛花清
淨之品獨殿于後者以見赭石靛花二種乃山水

家曰用壽常有賓主之誼焉丹砂石黛有如袞冕

博帶揖讓雍容安得不居前席有師行之法焉凡

出師以虎賁前攻羽扇幕後則丹砂石黛皆吾虎

賁也又有德克之符焉滓穢日以去清虛日以來

則赭石靛花又居清虛之府藝也而進乎道矣

絹素

古畫至唐初皆生絹至周昉韓幹後方以熱湯半熟

入粉搥如銀板故人物精彩入筆今人收唐畫必以

絹辨見文寵便云不是唐非也張僧繇畫閻本立畫

世所存者皆生絹南唐畫皆龐絹徐熙絹或如布宋
有院絹勻淨厚密有獨梭絹細密如紙潤至七八尺
元絹類宋元有宓機絹亦極勻淨益出吾禾魏塘宓
家故各趙子昂盛子昭多用之明絹內府者亦珍等

宋織

古畫絹淡墨色却有一種古香可愛破處必有鯽魚
口連有三四絲不直裂也直裂者偽矣

礬法

絹用松江織者不在銖兩重只揀其極細如紙而無

跳絲者粘帪子之上左右三邊。卽帪之上左右三邊。其邊若鬆須打即楯之上左右三邊。然粘不爾則扯不開帪下以竹簽簽之以細繩交互繃帪。死結。待上攀後扯平無凹無偏。然後打如絹長七八尺則帪之中間宜上一撐棍凡粘絹必俟大乾方可上攀未乾則絹脫矣攀待排筆無侵粘邊侵亦絹脫矣卽候乾則絹脫矣因梅天吐水而絹欲脫則急以攀摻邊上不侵粘處因梅天吐水而絹欲脫則急以竹削鼠牙釘釘之又萬一侵邊而有處欲脫則急以竹削鼠牙釘釘之攀法夏月每膠七錢用攀三錢冬月每膠一兩用攀三錢膠須揀極明而不作氣者近日廣膠多入麩麵

假造不堪用礬須先以冷水泡化不可投熱膠中。投
入便成熟礬矣凡上膠礬必須分作三次第一次須
輕些第二次饒滿而清清上之第三次則以極清寫
度膠不可太重重則色慘而画成多迸裂之虞礬不
可太重重則絹上起一層白鋪画時滯筆著色無光
彩凡画青綠重色画成時宜以極輕礬水以大染筆
輕輕托色上裱時方不脫落絹背視處亦然礬時帧
子宜立起排筆自左而右一筆換一筆橫刷刷宜勻。
不使其漬處一條一條如屋漏痕如此細心礬成卽

不。画亦屬雪淨江澄。殊可綈玩。若画遇稍寵之絹。則

用水噴濕。石上搋眼區然後上幀子矣。

紙片

澄心堂宋紙及宣紙舊庫定紙楚紙皆可任意揮毫。

濕燥由我惟宣紙中之一種鏡面光及數搨而寵且

薄之高麗紙雲南之硃金牋與近目之灰重水性多

之時紙則爲紙中奴隸。遇之卽作蘭竹猶屬違心也

點苔

古人画冬有不點苔者苔原設以益皴法之慢亂旣

無慢亂。又何須挖肉做瘡。然卽點苔。亦須于著色諸

件。一一告竣之後。如叔明之渴苔仲圭之攢苔。亦自

不苟也。

落欵

元以前多不用欵。或隱之石隙恐書不精有傷畫局。

耳至倪雲林字法遒逸。或詩尾用跋或跋後系詩文

衡山行欵清整沈石田筆法滙落。徐文長詩調奇橫。

陳白陽題誌精卓每侵畫位。翻多寄趣近日俚鄙匠

習。宜學没字碑爲是。

煉碟

凡顏色碟子先以米泔水溫溫煮出再以生薑汁及
醬塗底下入火煨頓永保不裂

洗粉

凡画上用粉處徽黑以口嚼苦杏仁水洗之一二遍
即去。

揩金

凡金箋金扇上有油不可画以大絨一塊揩之即受
墨矣。用粉揩固去油但終有一層粉氣亦有用赤石

康熙原版 芥子園畫傳

脂者終不若大絨之寫妙也。

礬金

凡金箋金起難画及油滑膠滾画不上者。但以薄

輕礬水刷之卽好画矣。如好金箋画完時亦當上以

輕礬水則付祿無遊裂粘起之患。

往余侍櫟下先生先生作近代画人傳亦曾

問道於盲有所商榷余退而成画董狐一書

自晉唐以迄昭代或人系一傳或傳列數賢

客有指爲画海者尚剞劂有待玆特淺說悍

康熙原版　芥子園畫傳
山水卷・画学浅说

山水卷·画学浅说

康熙原版
芥子園畫傳

初學耳然亦頗不惜筆舌誘掖不惟讀書之

士見而了然畫理即丹青之手見而亦皇然

讀書客曰此有苗裔也余悉掩其口時已未

古重陽新亭客樵識

图书在版编目（CIP）数据

康熙原版芥子园画传. 山水卷. 画学浅说 / (清) 王
概,(清) 王蓍,(清) 王臬编. — 合肥 : 安徽美术出版社,
2015.6
ISBN 978-7-5398-6115-9

Ⅰ.①康… Ⅱ.①王… ②王… ③王… Ⅲ.①山水画
– 国画技法 Ⅳ.①J212

中国版本图书馆CIP数据核字(2015)第089727号

康 熙 原 版 芥 子 园 画 传

山水卷·画学浅说

KANGXI YUANBAN JIEZIYUAN HUAZHUAN

SHANSHUI JUAN HUAXUE QIANSHUO

（清）王概　王蓍　王臬 编

出 版 人：武忠平
选题策划：曹彦伟　谢育智
责任编辑：朱阜燕　毛春林　丁 馨
责任校对：司开江　林晓晓
封面设计：谢育智　丁 馨
版式设计：北京艺美联艺术文化有限公司
责任印制：徐海燕
出版发行：时代出版传媒股份有限公司
　　　　　安徽美术出版社（http://www.ahmscbs.com）
地　　址：合肥市政务文化新区翡翠路 1118 号出版
　　　　　传媒广场 14F　　邮编：230071
营 销 部：0551-63533604（省内）　0551-63533607（省外）
编辑出版热线：0551-63533611　13965059340
印　　制：北京市雅迪彩色印刷有限公司
开　　本：787mm×1092mm　1/8　印 张：8.5
版　　次：2015 年 6 月第 1 版
　　　　　2015 年 6 月第 1 次印刷
书　　号：978-7-5398-6115-9
定　　价：48.00 元